荣宝斋书法集字系列丛书

米芾行书集联

U0122463

主编／张红军　王坤鹏

荣寶斋出版社
北京

图书在版编目（CIP）数据

米芾行书集联／张红军，王坤鹏编. －北京：
荣宝斋出版社，2021.8
（荣宝斋书法集字系列丛书）
ISBN 978-7-5003-2361-7

Ⅰ.①米… Ⅱ.①张… ②王… Ⅲ.①行书－法
帖－中国－北宋 Ⅳ.①J292.25

中国版本图书馆CIP数据核字(2021)第126341号

主　　编：张红军　王坤鹏
责任编辑：高承勇
特约编辑：黄晓慧
校　　对：王桂荷
装帧设计：执一设计工作室
责任印制：王丽清　毕景滨

MIFU XINGSHU JI LIAN
米芾行书集联

出版发行：荣寶斋出版社
地　　址：北京市西城区琉璃厂西街19号
邮政编码：100052
制　　版：北京兴裕时尚印刷有限公司
印　　刷：廊坊市佳艺印务有限公司
开　　本：889mm×1194mm　1/32
印　　张：6.5
版　　次：2021年8月第1版
印　　次：2021年8月第1次印刷
印　　数：0001-2000

ISBN 978-7-5003-2361-7　　定　价：38.00元

出版前言

在书法学习过程中，集字是从临摹到创作的一个关键性过渡环节。从临摹的角度而言，需要「察之者尚精，拟之者贵似」，并将看到的、模拟到的书法要素精确记忆，乃至熟练运用到创作中去。对于创作而言，把由反复临摹而形成的技术积累在创作中加以化用，需要经过长时间的揣摩和训练，而集字创作即是这样一种行之有效的方法。

本书的集字对象是米芾。米芾是『宋四家』中颇具艺术家气质的书家之一，后世师法者众，亦出现了吴琚、王铎等学米大家。米芾行书整体风格特色很是明显，但在相对统一的米氏书风中，亦有纤巧、厚重、奔放、古朴等不同的风格类型。米芾的长卷中，《蜀素帖》等小字长卷与《多景楼诗帖》等大字长卷差异明显；尺牍中，《贺铸帖》等的厚重沉着与《河事帖》等的纤巧婉丽；乃至长卷与尺牍之间在风格上更明显的差异，使得集字作品在风格上的统一是一个难点。本书在集字过程中，尽量考虑在风格上选择基本能够有机统一的字例，同时通过调整字图的大小与字图之间的距离，来尽量弥补集字作品在字组关系、行气贯通方面的欠缺。但无论怎样，还需要本书的使用者，在具体的创作实践中，做进一步的揣摩和调整。

本书属于《荣宝斋书法集字系列丛书》中的一种，在编辑过程中，校对、修改十余稿。以此献给广大读者，在给予读者方便的同时，如对读者探索不同风格亦能有所裨益，则善莫大焉，幸莫大焉。

目录

◎ 荣宝斋书法集字系列丛书

米芾行书集联

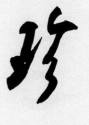

西联宝岛

南国珍珠

花间酒气　竹里泉声　——南海西樵山云泉仙馆

花间酒气

竹里泉声

书城巨观

人间罕睹

天高地迥

心旷神怡

到清凉境

得欢喜心

浮舟沧海

立马昆仑

花开山寺

咏留诗人

家无儋石

气雄万夫

水天一色

风月无边

一门两禹

六字千秋

芳池月映

故宅风存

一椽得所

五桂安居

江流有声

月色如故

昼夜不舍

天地同流

长虹跨峻岸

彩带结精诚

净地何须扫

空门不用关

无花地亦香

有鹤松皆古

鹤老羽毛新

松高枝叶茂

草堂留后世

诗圣著千秋

不雨山常潤　無雲水自陰

郁结古今气

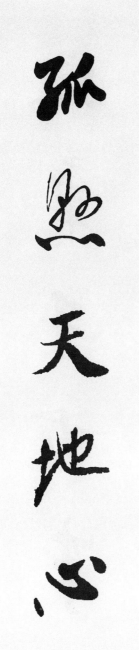

孤悬天地心

文章千古事

社稷一戎衣

月斜诗梦瘦

风散墨花香

好山一窗足

佳景四時宜

花影常密径

波光欲上楼

门對浙江潮

楼观沧海日

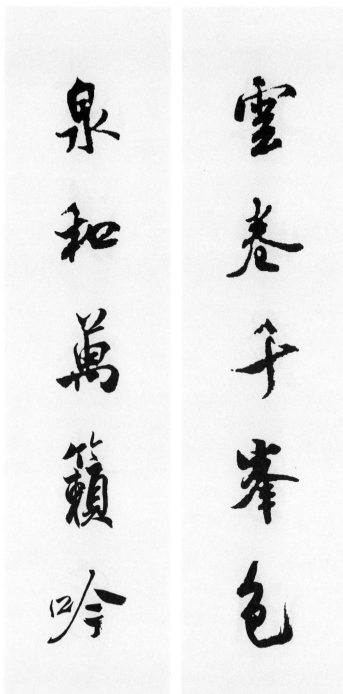

云卷千峰色
泉和万籁吟

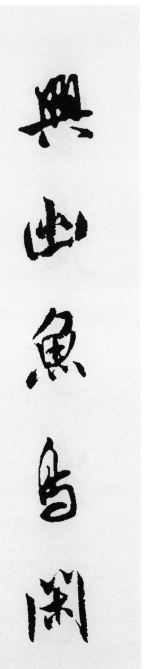

心淡水木秀

兴出鱼鸟闲

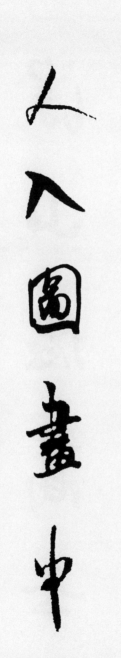

春在江山上

人入图画中

深山隐高士

盛世期新民

诗字梅花月

茶烹谷雨春

云起一天山

月来满地水

室雅何须大

花香不在多

山秀自生雲

波光先得月

龛收江海气

碑出鱼龙渊

绿树多生意

白云无尽时

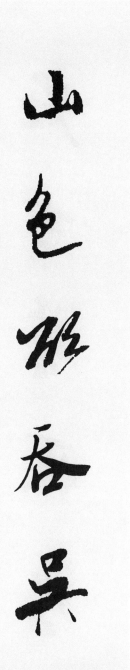

江声犹带蜀
山色欲吞吴
——镇江关庙

石古苔痕厚

巖深日影悠

树老化龍易

亭高得月多

行是知之始

学非问不明

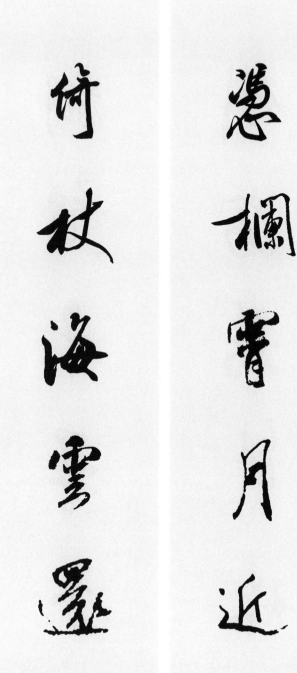

凭栏霄月近

倚杖海云还

——杭州南高峰

45

米芾行书集联

翻飞千寻玉

倒泻万斛珠

天是鹤家乡

海为龙世界

竹送清溪月

松摇古谷风

风簧类长笛

流水当鸣琴

共知心是水

安见我非鱼

鸦阵晚霞红

雁声秋露白

乾坤浮一镜

日月跳雙丸

裁诗花作骨

揽镜玉为神

玉阶朝彙笔

花县昼弹琴

去帆疑峡走

卷浪骇江飞

扫石月盈帚

滤泉花满筛

小楼一夜雨　金粉六朝人

——曹雨人赠歌妓小金

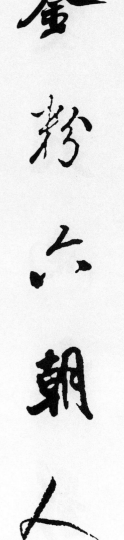

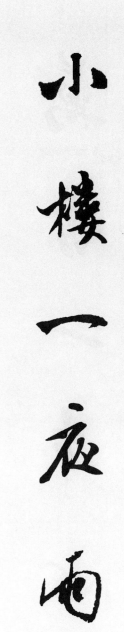

小楼一夜雨

金粉六朝人

雙飛兩虹影

萬古一牛心

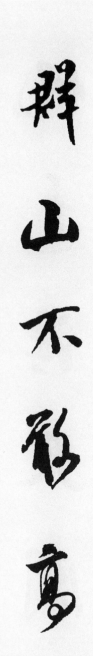

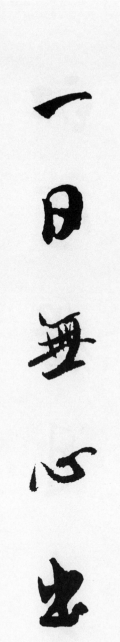

帆远浮天阔

江空得月多

看人用白眼

当户有青山

声驱千骑疾

气卷万山来

身安茅屋稳

心定菜根香

华飞缀字红

鸟下窥书古

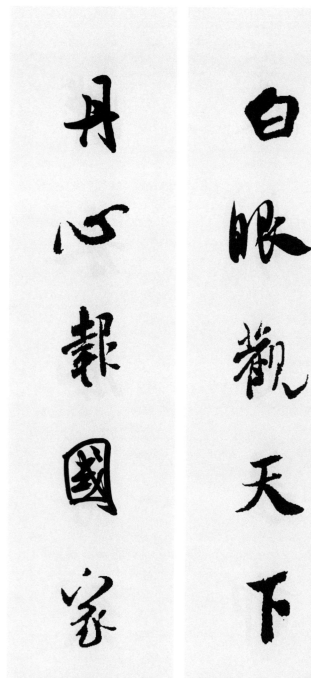

蝶来风有致

人去月无聊

寻常无异味

鲜洁即家珍

束云归砚匣

裁梦入花心

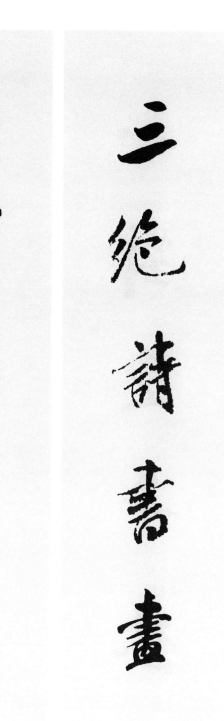

三绝诗书画

一官归去来

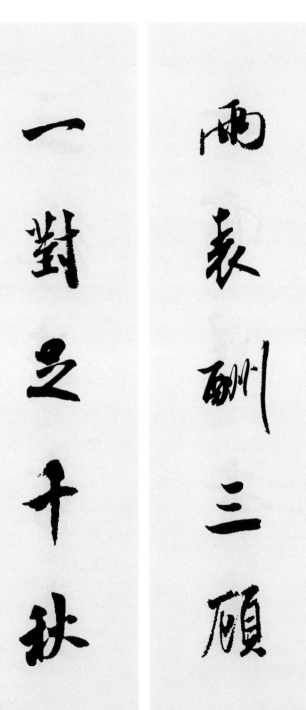

客游图画里

僧语云水间

奇书手不释

旧友心相知

鹤去泉仍冽

山深亭自幽

披云凌日观

嚼雪卧天山

深心托豪素

怀抱观古今

径開錦里春

花學紅綢舞

正身以俟時

守己以律物

各勉日新志

共证岁寒心

恪勤在朝夕

怀抱观古今

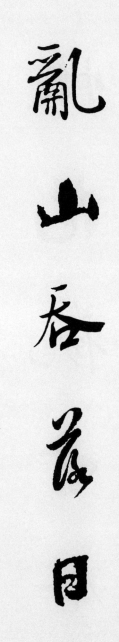

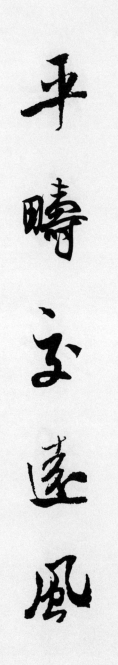

好为梁父吟

志见出师表

无事此静坐

有情且赋诗

鬼狐有性格

笑骂成文章

掬水月在手

弄花香满衣

新年纳余庆

佳节号长春

母为古列女

子作大将军

公生明，偏生暗　智乐水，仁乐山 ——郭沫若

智乐水仁乐山

公生明偏生暗

鹊报援朝胜利

花贻抗美英雄

饶信襟咽故地

古今冠盖名家

含冲气於特秀

援雅范以自绥

直心思曲文章

厚性情薄嗜欲

茶烟梧月书声

竹雨松风琴韵

此是山阴道上

如来西子湖头

峯從何處飛來

泉自幾時冷起

此间可谈风月

斯世岂有神仙

天漫人华风趣

地大物博妙心

秋風古道題詩

落日平原縱馬

好事流传千古

良书播惠九州

兴有肝胆人共事

徳无字句要读书

有国家国书常读

无益身心事莫为

云龙搏浪飞三级

天马行空载五华

五山峡锁全川水

白帝城排八阵图

倚欄蒼茫千古事

過江多少六朝山

有奇書讀勝觀花

浮好友來如對月

呼吸湖光餐桂露

徘徊秋月漱荷香

两间东倒西歪屋

一箇南腔北调人

明月江天贮一楼

神仙诗酒空千古

愿将佛手双垂下

摩得人心一样平

峯騰雲海作舟浮

天著霞衣迎日出

十分春水比檐影

百叶莲花七里香

花雨欲随岩翠落

送风遥傍洞云寒

四壁云岩九江棹　一亭烟雨万壑松
——庐山御碑亭

四壁云岩九江棹

一亭烟雨万壑松

荣宝斋书法集字系列丛书

立功萬里膽包身

注述六家胷有甲

身外浮云何足论

松间明月长如此

山河还我北南东

天地示人真善美

诸葛大名垂千古

宗臣遗像肃清高

天風直送海濤来

江月不随流水去

山水之间有清契

林亭以外无世情

花笺茗碗香千载

云影波光话一楼

事能知之心常惬

人到無求而自高

石上题诗扫绿苔

林间煮酒烧红叶

山光扑面经新雨

江水回头为晚潮

身依泉石兴偏幽

地近蓬壶心自远

鐘磬出林和石籁

風泉繞屋送秋聲

笑到几时方合口

坐来无日不开怀

人与梅花一样清

春随香草千年艳

登楼便欲凌云去

临水应知得月光

好花长占四时春

奇石尽含千古秀

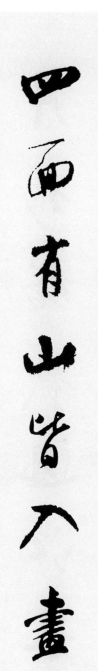

一年無日不看花

四面有山皆入畫

月移塔影过江来

云带钟声穿树出

水面文章风写出

山头意味月传来

鸟飞天外山如镜

人到云中海似杯

红拂有灵应识我

青山何幸此埋香

风送岩泉润墨池

云移溪树侵书幌

绕砌苔痕初染碧

隔帘花气静闻香

九州積氣峯前合

萬里浮雲杖底來

入座有情千古月

当窗无恙六朝山

攒奔月窟千堆雪

倒泻银河万道雷

小楼刻烛听春雨

白昼垂帘看落花

偶来作半日神仙

此地饶千秋风月

三顧頻煩天下計

一番晤對古今情

幽籁静中观水动

廛心息后觉凉来

闲云归岫连峰暗 飞瀑垂空漱石凉

——爱新觉罗·弘历

飞瀑垂空漱石凉

闲云归岫连峯暗

米芾行书集联

窗摇竹影书案上

山泉声入砚池中

翠涌千峰宿雨收

碧通一径晴烟润

韬略终须建新国

奋飞还得读良书

诸葛大名垂宇宙

元戎小队出郊坰

月如无恨月常圆

天若有情天亦老

波涛声震大明湖

云雾润蒸华不注

英灵千古镇湖山

进退一身关社稷

千寻峭壁江烟锁

半岭残寺树色封

六朝山色收杯底

千里江声到枕边

半边鍋裡煮乾坤

一粒米中藏世界

国朝谋略无双士

翰苑文章第一家

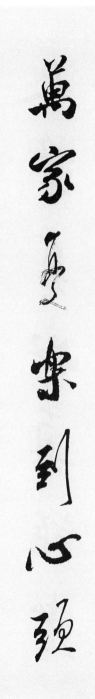

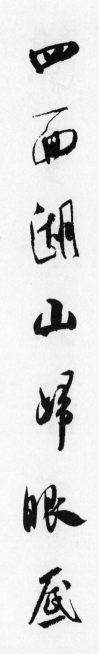

人逢盛世真难老

湖至今天未有名

海到无边天作岸

山登绝顶我为峰

出没波涛三万里

笑谈古今几千年

劈碎松根煮菜根

扫来竹叶烹茶叶

岩泉石瘦想寒林

中隐春深飞野鹤

不思红花香满径

但求白云独去闲

階下泉聲答松籟

雲間樹色隱峰螺

古殿無燈憑月照

山門不鎖待雲封

白雲山青萬餘里

江深竹靜雨三家

草亭闲坐看花笑

竹院敲诗带月归

一门父子三词客

千古文章四大家

雲戲平湖穿遠岫

鴈鳴秋月寫長天

泥上偶然留指爪

故乡无此好湖山

半榻松風卧白雲

一竿竹影敲明月

水能性淡為吾友

竹解心虚是我師

塔耸危巖紅日近

佛眠古洞白雲埋

满堂花醉三千客

一剑霜寒四十州

近水远山皆有情

清风明月本无价

十分明月到湖心

一片山光浮水國

生经白刃头方贵

死葬红花骨亦香

水从石边流出冷

风从花里过来香

急水与天争入海

亂雲隨日共沉山

樹隱流泉倚石聽

山衔古寺穿雲去

竹裏泉聲百道飛

雲間樹色千花滿

枫叶荻花秋瑟瑟

闲云潭影日悠悠

山色千重眉鬓绿

鸟声一路管弦同

畫圖城郭水中天

煙雨樓臺山外寺

涉世無如本色難

立身苦被浮名累

脱身依旧仙归去

撒手还将月放回

苟利國家生死以

岂因祸福避趋之

青山有幸埋忠骨

白鐵無辜鑄佞臣

上方月出初生白

下界尘飞不染红

楼无一面不是山

地占百湾多是水

明月无心自照人

清风有意难留我

举头四望海阔天空

长啸一声山鸣谷应

山水有灵，亦惊知己　性情所得，未能忘言　——烟台蓬莱阁

山水有灵亦惊知己

性情所得未能忘言

清风徐来 水波不兴

群贤毕至 少长咸集

紫薇九重，碧山万里

流水今日，明月前身

——采石矶太白楼（二）

紫薇九重碧山萬里

流水今日明月前身

米芾行书集联

壁立千仞　無欲則刚

海納百川有容乃大

粗衣淡饭乐天不忧

扫地焚香清福已具

名副其实何虑无闻

技进乎道庶几不惑